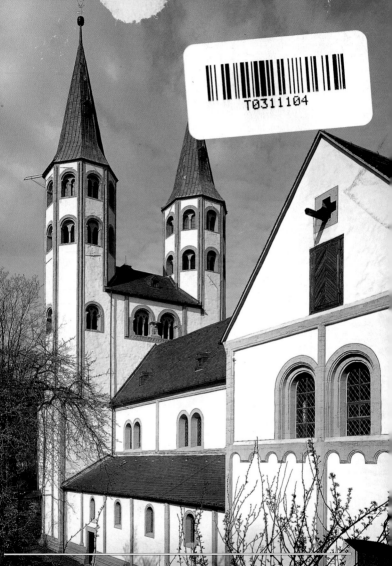

Die Neuwerkkirche in Goslar

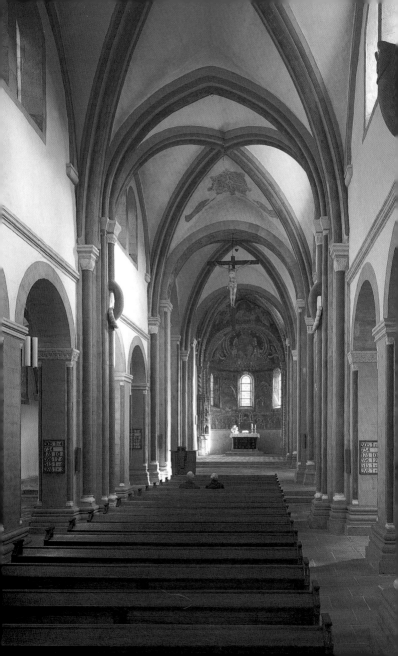

Die Neuwerkkirche in Goslar

von Dieter Jungmann, Propst i.R.
(Pfarrer von Neuwerk 1964–1976)

Durch einen Torbogen, der einst zu einer der Goslarer Stadtmauern gehörte, gelangt man auf das Gelände der Neuwerkkirche. Die Kirche lag also am Rande Goslars und ist deswegen als einzige von Bränden verschont und als romanisches Baudenkmal unverändert erhalten geblieben. Da sie bis heute in einem gartenähnlichen Gelände steht, hieß sie »Maria in horto« (Maria im Garten) – eine Bezeichnung, die aber schon Anfang des 13. Jahrhunderts in »novum opus« (Neuwerk) abgeändert wurde. Die Gründe für diese Umbenennung sind bislang nicht ermittelt worden.

Zur Geschichte des Klosters

Das Kloster war die erste Stiftung für Frauen in Goslar und erfolgte durch den kaiserlichen Vogt *Volkmar de Goslaria* und seine Frau *Helena*. Seine Amtszeit ist von 1173 bis 1191 belegt. Die sonst fälschlich bezeugte Familienbezeichnung »von Wildenstein« geht auf die Umschrift des Grabsteines aus dem Ende des 15. Jahrhunderts zurück. Volkmar stellte ein Grundstück vor dem Rosentor zur Verfügung, auf dem, laut erhaltener Urkunde, mit Erlaubnis des Bischofs *Adelog* aus Hildesheim am 16. Oktober 1186 ein »Oratorium« mit dem ersten Altar zu Ehren Marias und am 16. Oktober desselben Jahres ein weiterer ihr zu Ehren, wie auch des Evangelisten Johannes, des hl. Bartholomäus und anderer Heiliger errichtet und geweiht wurde. Der Bischof gewährte der Stiftung die Rechte einer Kollegiatskirche und verlieh ihr das Begräbnisrecht. Von Seiten des Stifterehepaares erhielt das Kloster einen umfangreichen Landbesitz in der Stadt und ihrem Umfeld.

Der erste Konvent kam 1186 aus dem thüringischen Kloster Ichtershausen, das 1147 als erstes Nonnenkloster der Zisterzienser in Norddeutschland errichtet worden war. Der Propst des vor der Stadtmauer gelegenen Augustinerchorherrenstiftes St. Georg auf dem Georgenberg geleitete die Nonnen aus Ichtershausen mit der gewählten Äbtis-

sin *Antonia* über das Benediktinerkloster Königslutter nach Goslar. Ungefähr bis zur Mitte des 14. Jahrhunderts schwankte jedoch die Ordenszugehörigkeit der Nonnen zwischen den Benediktinerinnen und Zisterzienserinnen. Allerdings deuten das im 13. Jahrhundert errichtete Westwerk der Kirche, aber auch die Weihe des Hohen Chores für den hl. Benedikt und seine Schwester Scholastika sowie die Ausmalung des Chores mit Heiligen der Benediktiner auf die Zugehörigkeit zu diesem Orden hin.

Ein wichtiges Moment für die Geschichte des Klosters ist die Tatsache, dass in einer Urkunde vom 28. August 1188 Kaiser *Friedrich I. Barbarossa* dem Kloster seinen besonderen Schutz gewährte. Der Text der Urkunde erwähnt die Befreiung von öffentlichen Abgaben und Lasten, von der weltlichen Gerichtsbarkeit und gestattet die freie Wahl eines Vogtes, der für die Regelung der weltlichen Angelegenheiten sorgen soll. Das Kloster geriet dann, allein schon wegen seiner großen Besitzungen in Konflikte mit dem Landesherrn, aber auch mit der Stadt Goslar. Letztere versuchte den wirtschaftlichen Einfluss des Klosters innerhalb ihres Gebietes einzudämmen. Durch den großen Vermögenszuwachs erreichte das Kloster im 13. Jahrhundert eine kulturelle Blüte. Damals entstanden die kostbaren Wandmalereien. Auch das »Goslarer Evangeliar« gehört in diese Zeit.

Die guten Vermögensverhältnisse waren mit ein Grund zur folgenden Freizügigkeit der Nonnen. So wurde der Klosterpropst *Heinrich Minnecke* in den Jahren 1222–24 der Ketzerei beschuldigt. Man warf ihm u. a. vor, er habe, zusammen mit den Nonnen, die Regel des hl. Benedikt in den Brunnen geworfen und ihnen unerlaubten Fleischgenuss sowie das Tragen von Leinenhemden gestattet. Er wurde abgesetzt und später noch wegen anderer Irrlehren verurteilt und auf dem Scheiterhaufen verbrannt.

Die Stadt versuchte während dieser Zeit die Vogtei des Klosters an sich zu ziehen. Dies konnte aber durch die Erneuerung des Barbarossa-Privilegs durch Kaiser *Heinrich II.* am 27. Juli 1225 vereitelt werden. Als 1290 die letzten *Grafen von Wohldenberg* unter Billigung des Königs *Rudolf von Habsburg* die Reichsvogtei an die Stadt übertrugen, verlor das Kloster Neuwerk seinen altangestammten Schutz. Die Stadt nahm

Chor von außen ▶

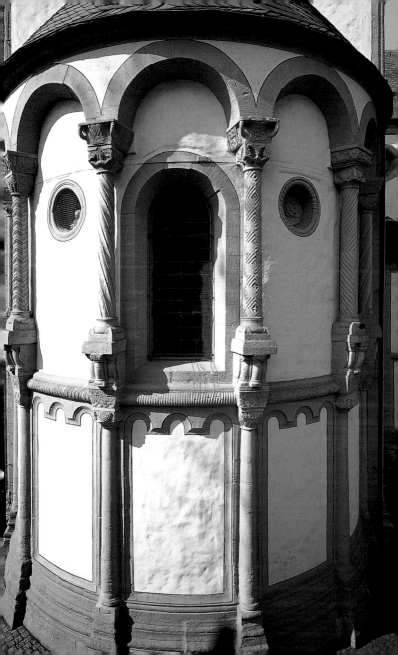

ihre Möglichkeiten rücksichtslos wahr, so dass das Kloster fast alle Besitztümer innerhalb der Stadt aufgeben musste. Zugleich setzte der Rat Prokuratoren ein, die im Sinne der Stadt tätig wurden. Diese hatten bei Veräußerungen aus dem Vermögen jeweils ihre Zustimmung zu erteilen.

Der freizügige Lebenswandel des Konvents wurde durch all diese Geschehnisse kaum beeinträchtigt. Besonders im 15. Jahrhundert müssen die Missstände augenfällig geworden sein. Es wurde daher durch Bischof *Henning* von Hildesheim eine Visitation« gemeinsam mit einigen Äbtissinnen im Jahre 1475 durchgeführt. Davon gibt es eine Akte, die nicht für die öffentliche Einsicht bestimmt war *(ne haec carta veniat ad manus secularium propter puncta haec inserta)*. Danach sollen die Nonnen, neben dem Tragen luxuriöser Bekleidung, an den Festlichkeiten der Stadt teilgenommen und Herrenbesuch empfangen haben. Es wurde eine gründliche Reform eingeleitet und der Äbtissin bei der Leitung des Klosters ein Beirat zur Seite gestellt.

Während der Reformationszeit hielten die Nonnen am katholischen Bekenntnis fest, wurden zeitweise von ihren Gütern abgeschnitten und mussten sich den Lebensunterhalt durch Stricken und Nähen verdienen. Als im Jahre 1631 die Schweden nach Goslar kamen, wurde der Konvent vertrieben. Der damalige Propst *Hennig Plocher* nahm die wichtigsten Akten des Klosterarchivs und übergab sie schließlich dem Bischof von Hildesheim. 1667 wurde das Kloster in ein evangelisches Damenstift umgewandelt.

Der Rat der Stadt ließ 1740 die Klosterstatuten drucken und ernannte *Dorothea Eleonora von Sommerlatt* zur Priorin. Diese versuchte dann in einem Prozess beim Reichskammergericht die Unabhängigkeit des Klosters gegen die Stadt durchzusetzen, was 1767 mit einem Vergleich endete. Neuwerk erkannte die Stadt als Obrigkeit an. Als neue Konventualinnen durften nur noch Töchter von Goslarer Bürgern aufgenommen werden, die sich zum »Augsburger Bekenntnis« verpflichteten.

Im Jahre 1802 fiel Goslar durch den Frieden von Lunéville an Preußen. Zur Ordnung der finanziellen Verhältnisse der Stadt wurde der *Freiherr von Dohm* entsandt. Er gründete einen Kirchen- und Schulfond und legte dafür die Vermögen des Domstiftes, des Stiftes St. Peter und

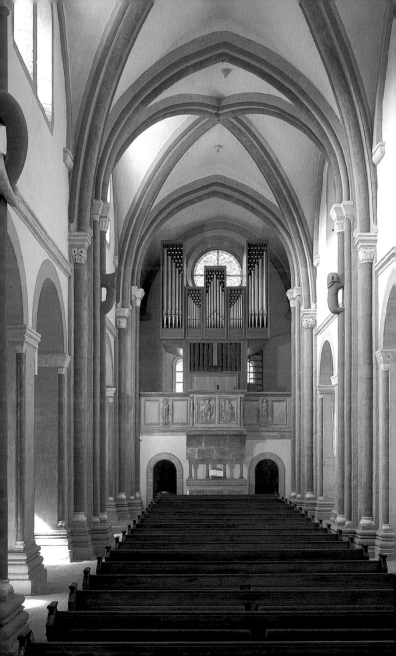

Neuwerk zugrunde. Das Kloster wurde zur Versorgungsanstalt ausschließlich für die Töchter von Goslarer Pastoren, Lehrern und Magistratsbeamten. Die Gottesdienste in der Kirche wurden sonntags in der Frühe und am Vorabend wechselseitig von den Pfarrern der Stadt gehalten. Während der Zeit des Nationalsozialismus wurde die Kirche als »Weihestätte des deutschen Volkes« missbraucht. Nach dem Kriegsende führte die Evangelische Jugend sie wieder ihrem eigentlichen Zweck zu. Seit 1964 ist die Neuwerkkirche evangelische Gemeindekirche. 1969 wurde der Konvent aufgehoben. Die Stadt Goslar ist Treuhänderin des Vermögens der »Versorgungsanstalt Neuwerk«.

Bau und Baugeschichte

Die Klosterkirche Neuwerk gehört zu den wenigen Kirchen Norddeutschlands, die in allen Bauteilen architektonisch so erhalten geblieben ist, wie sie im 12. und 13. Jahrhundert errichtet wurde. Sie ist eine **kreuzgewölbte Pfeilerbasilika** ohne Krypta, mit einem östlichen Querhaus und einem zweitürmigen Westbau. Chor und Querhausarme haben halbrunde Apsiden.

Da in den Urkunden berichtet wird, dass 1186 der Marienaltar im Norden und im gleichen Jahre ein zweiter Altar im Süden errichtet wurden, scheint es sicher zu sein, dass beim Einzug des Konvents, nach dem 16. Oktober 1186, das Chorquadrat und Querhaus der Kirche in den Grundzügen angelegt waren. Das betrifft, nach den Bauuntersuchungen, allerdings nur die Gebäudesockel mit den darin eingebrachten Altarreliquien. Die Einweihung der fertigen Gebäudeteile muss erst später stattgefunden haben. Sie gehören aber mit in die **erste Bauperiode**. Später, in einer **zweiten Bauperiode**, sind in die Sockelschicht der Hauptapsis Verkröpfungen eingefügt worden, auf die die Halbsäulen in der unteren Zone der Apsiswände gesetzt wurden. Darüber stützen Freisäulen auf weit auskragenden Konsolen eine Blendarkatur.

Im Mittelschiff treffen wir im sogenannten **gebundenen System** abwechselnd Haupt- und Nebenpfeiler an, die eine z. T. breite Basis besitzen. Sie stehen auf Bandfundamenten, die nicht sehr tief gegrün-

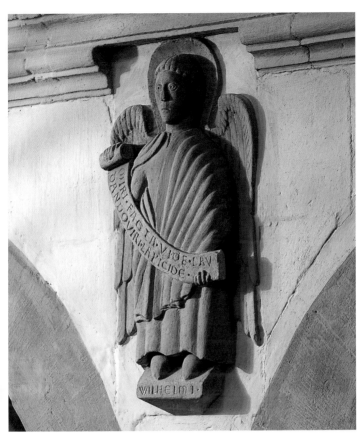

▲ »Wilhelmus«-Engel

det sind. Pfeilervorlagen der Vierungsbögen lassen erkennen, dass die Kirche von vornherein auf **Wölbung** angelegt war. Chor, Querhaus und Mittelschiff haben Kreuzrippengewölbe. Die Seitenschiffe sind mit Kreuzgratgewölben versehen.

Der westliche Bau der Kirche ist zeitlich nach dem östlichen errichtet worden. Das wird am Außenbau sichtbar. Das Sockelprofil ist vom

Turmbau aus einheitlich durchgeführt, besitzt aber eine andere Gestaltung als das aus der ersten Bauperiode. Der Zusammenschluss erfolgt am Querhaus ohne Übergang und ist auf der Südseite 50 cm und auf der Nordseite 20 cm höher als der Querhaussockel. Bis auf die Türme dürfte der Bau um 1220/30 eingewölbt und abgeschlossen worden sein.

Das **Westwerk** besitzt zwei oktogonale Türme, die sich aus einem kubischen Querriegel mit drei Räumen erheben. Dieser ist außen mit Lisenen und einem Bogenfries gegliedert. Der mittlere Eingangsraum wird von einem Rundfenster und zwei kleinen Bogenfenstern belichtet. Darüber befindet sich mit je zwei großen Schallöffnungen die Glockenstube. In den Türmen waren ursprünglich für die beiden Geschosse nach allen acht Seiten Öffnungen vorgesehen. Diese sind jedoch aus statischen Gründen im Westen 1863 teilweise zugemauert worden. Genaue Beobachter werden feststellen, dass die Öffnungen im nördlichen Turm Unterteilungen mit spitzen Bögen haben, während die im südlichen Turm rund sind. Man schließt daraus, dass der Letztere wohl der Ältere sein muss. Hier und im Mitteltrakt hängen auch fünf **Glocken** aus dem 13. und 14. Jahrhundert. Sie gehören zu den ältesten Deutschlands. Ihre Schlagtöne e^1, a^1, es^2, f^2 und as^2 scheinen musikalisch nicht zueinander zu passen, sind aber im Zusammenklang als Geläut außerordentlich reizvoll. Die beiden Türme sind mit Goslarer Blei gedeckt.

Das **Portal** an der Nordseite ist auffallend reich gestaltet. Es wurde zusammen mit den Mauern des Seitenschiffes in der zweiten Bauperiode, um 1240 errichtet. Der Rundbogen ist nach innen dreifach abgestuft, aber ohne volle Säulen. Vom Tympanonfeld ist überliefert, es sei überstrichen gewesen, so dass beim Abwaschen der Farbe die nun vorhandenen Reste von Malereien aus der Zeit um 1240 erschienen sind. Es sind dies Maria und zwei sie anbetende Figuren. – Die Kirche ist in den Jahren 1993–2002 umfassend saniert und restauriert worden.

Von der mittelalterlichen Klosteranlage ist nichts mehr erhalten. Die jetzigen Stiftsgebäude stammen aus dem 18. Jahrhundert. Bauspuren im nördlichen Querarm der Kirche scheinen auf einen ehemals dort beginnenden Gang hinzudeuten. Er soll zu einer der Basteien der Verteidigungsmauern geführt haben.

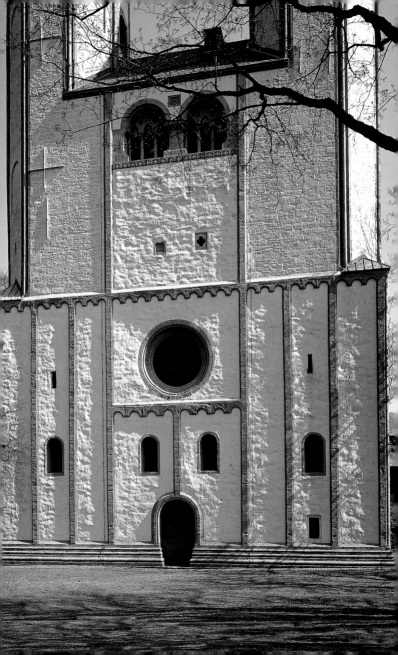

Besonderheiten am Bau

Die Ziffern in eckigen Klammern verweisen auf den Grundriss Seite 23

Die Westfassade mit den beiden Türmen, wie auch die zweistöckige Außenfassade der Hautapsis, entsprechen nicht der Bauweise der Zisterzienser. Bei einem Kapitell der Hauptapsis finden wir einen langhaarigen Männerkopf, in dessen Mund sich ein Ungeheuer zu befinden scheint. Dieser Kopf soll den »**Gesegneten**« (Simson) [1] darstellen. Außen, an der Hauptapsis, verzehrt er die für den Menschen gefährlichen Ungeheuer. Dieses und der Schmuck anderer Kapitelle sollen die Handschrift der Königslutterer Schule tragen.

Den **Innenraum** der Kirche kennzeichnen voluminöse Gliederungselemente. Einzigartig in der Baugeschichte sind die **Ösen an den Diensten der Mittelschiffsgurte** [2]. An den östlichen sind in diese steinerne Ringe eingehängt. Symbolisch stehen sich dabei die beiden Prinzipien Böse und Gut gegenüber: auf der Südseite die Schlange, die

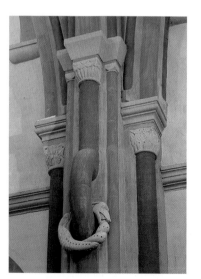

▲ *Ösen an den südlichen Hauptpfeilern (Schlange und Teufelskopf)* ▲

sich selbst verzehrt und der Teufelskopf; auf der Nordseite der Siegeskranz und der Kopf des »Gesegneten«, das bereits an der Hauptapsis angetroffene Motiv.

Am südwestlichen Ende des Hauptschiffs hat sich der Baumeister ein eigenes Denkmal geschaffen. Eine **Figur [3]** trägt dort ein Spruchband mit den Worten »*miri facta vide laudando viri lapicide*« (Betrachte die wunderbaren Werke des zu lobenden Steinmetzen). Unter ihren Füßen steht der Name: »Wilhelmus« (Abb. S. 9).

Die anschließende Brüstung der **Orgelempore [4]** wurde aus dem ehemaligen Lettner mit Laienaltar und Kanzel errichtet. Der Lettner befand sich ursprünglich unter dem Triumphbogen vor der Vierung und trennte den Gemeindebereich von dem der Geistlichen. Bei den Umbauten 1843 und in den Fünfzigerjahren des vorigen Jahrhunderts wurde er an seinen heutigen Platz versetzt. Auch der Grabstein des Stifters wechselte seinen Standort. Ursprünglich befand er sich in der Mitte der Vierung.

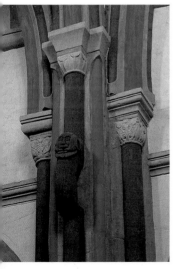 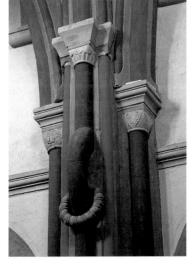

▲ *Ösen an den nördlichen Hauptpfeilern (»Gesegneter« und Siegeskranz)* ▲

Ausstattung

Die romanischen Wandgemälde aus der Zeit um 1230/40 in der Neu-werkkirche gehören zu ihren größten Schätzen und vermitteln einen Eindruck, wie komplex im Mittelalter Kircheninnenräume gestaltet waren.

Die Hauptapsis beherrscht das Wandgemälde der **thronenden Maria** [5]. Es soll sich »um eine der bedeutendsten Darstellungen der Maiestas Mariae überhaupt« handeln (H. Schrade). Die Malereien ins-gesamt sind zwar durch die in den Jahren 1873–75 erfolgte Restaurie-rung entstellt worden, aber zwei erneute Bearbeitungen in den Jahren 1950 und 2001/02 konnten die Grundkonzeption wieder herstellen. Der prächtige Thron Mariens ist durch Stufen erhöht und von einer großen Regenbogenmandorla umgeben. Die darauf sitzende Him-melskönigin mit golden schimmernder Krone beherrscht den gesam-ten Raum. Nahezu plastisch sind Krone und Thron hervorgehoben, was auf einen byzantinischen Einfluss schließen lässt. Der Blick Mariens, wie auch der ihres Sohnes, ist streng nach vorn gerichtet, wobei die Figur des Kindes relativ klein gestaltet ist, um die Bedeutung als Gottesmut-ter zu erhöhen. Auch die sieben Tauben, die sieben Gaben des heiligen Geistes symbolisierend, sind der Mutter zugewandt, ebenso der rechts neben dem Thron kniende Erzengel Gabriel. Auf seinem Spruchband stehen die Worte »*spiritus sanctus superveniet te*« (Der Heilige Geist wird über dich kommen). Neben ihm steht Petrus, den Kreuzstab in der rechten Hand. Auf der anderen Seite stehen Paulus und Stephanus, beide wenden sich mit Gebärden Maria zu. Ihre Spruchbänder sind nicht mehr zu entziffern. Man könnte bei Stephanus im Zusammen-hang mit der Gesamtkomposition auf den Gedanken kommen, hier sei die Stelle aus der Apostelgeschichte zitiert, bei der es heißt »*... er sah auf gen Himmel und sah die Herrlichkeit Gottes*« (Apg. 7, 55). Der Maler bezog aber die Glorie nicht auf Gott, sondern auf Maria. Der Ursprung dieses Symbolismus ist bislang unerforscht. Er könnte bei *Petrus Damiani* (bis 1072), der eine Homilie auf die Geburt Mariens geschrie-ben hat, begründet sein. Hier wird auch der Bezug zum Thron des Königs Salomon (1. Kön. 10, 18 ff.) hergestellt, der mit sechs Stufen, auf

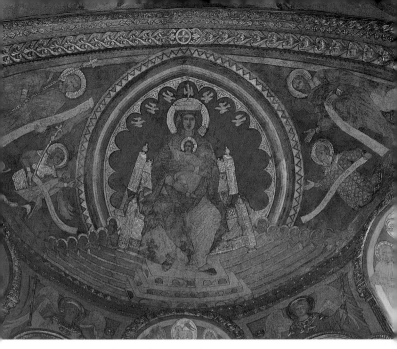

▲ *Thronende Maria in der Hauptapsis*

denen zwölf Löwen liegen, geschildert wird. Die beiden Löwen auf der Stufe neben dem Thron symbolisieren den Erzengel Gabriel und Johannes den Evangelisten. Man kann auch die insgesamt sieben Stufen mit 14 Löwen auf dem Bild als die der Geschlechter Davids verstehen.

In diesem zentralen Apsisbild steht Maria, die Gottesmutter, im Mittelpunkt. Hier überstrahlt ihre Gloriole die des Sohnes. Im Schildbogenfeld über diesem Gemälde wird der Verehrung des Gottessohnes Ausdruck verliehen. Der halbfigurig dargestellte **Christus Pantokrator** [**6**], der Herrscher der Welt, hält seine Arme geöffnet und dabei in der linken Hand ein aufgeschlagenes Buch mit den Worten: *ego sum via, veritas et vita* (Ich bin der Weg, die Wahrheit und das Leben). Vier anbetende Engel sind ihm zugewandt. Auf Christus beziehen sich die **Allerheiligendarstellungen** [**6**] im Chorgewölbe. Cheruben, Seraphe,

Hierarchen und Priester, Mönche und Nonnen, weibliche und männliche Heilige wenden sich Christus zu.

Die **Darstellungen in der Fensterzone** [5] gehen auf originale Entwürfe zurück. Oberhalb der vier Wandfelder sind Halbfiguren von Erzengeln und an den Seiten die von Propheten, die Spruchbänder halten, zu sehen. Das linksseitige ist noch zu lesen und enthält die Inschrift: *Ecce virgo concipiet et pariet filium et vocabitur nomen eius Immanuel* (Siehe eine Jungfrau ist schwanger und gebiert einen Sohn und sein Name wird Immanuel – »Gott mit uns« – genannt; Jes. 7, 14). Es wird vom Propheten Jesaja gehalten.

Besonders eindrucksvoll sind die eingefassten Bilder zwischen den Fenstern: Der Traum Jakobs mit der Himmelsleiter (1. Mose 28, 10 f.), die Opferung Isaaks durch seinen Vater Abraham (1. Mose 22, 1 ff.), die Opferung der Tochter des Jephta (Richter 11, 34 ff.) und die Tötung des Holofernes durch Judith (Judith 13, 1 ff. [Apokryphen]). Diese vier Szenen aus dem Alten Testament stellen eine Beziehung zur Kreuzigung Jesu her, die als eine Opferung des Gottessohnes zur Vergebung der Sünden verstanden wird. Die Gemeinde erlebt dieses Messopfer in der Feier der Eucharistie.

Doch es sollen nicht die Malereien vergessen sein, die sich in den **Arkaden** [5] unterhalb der Fenster befinden. Offensichtlich stellen sie Königinnen und Könige Israels sowie drei Apostel dar, wobei Christus zwei Szepter in den Händen hält.

Das Motiv der Himmelskönigin in der Hauptapsis wurde im Laienbereich an der **Kanzel des Lettners** [4] (jetzt Brüstung der Orgelempore) wiederholt. Diese schöne Stuckarbeit aus der Zeit um 1230/40 zeigt Christus als den König, der seiner Mutter mit segnender Hand die Himmelskrone überreicht. Diese neigt leicht das Haupt und streckt dazu in anmutiger Weise die Hand aus. In wunderbarer Weise ist der Faltenwurf der Gewänder gestaltet. Die Figuren links und rechts stellen die Apostel Petrus und Paulus dar. Unter der Kanzel war der Gemeindealtar mit dem eingesetzten geweihten Stein platziert, der zur gottesdienstlichen Nutzung des Gebäudes Voraussetzung war.

Auf der nördlichen Seite der Hauptapsis ist ein **Sakramentshäuschen** [7] aus dem Jahre 1484 zu sehen, das die *relicta* (Reste der geweih-

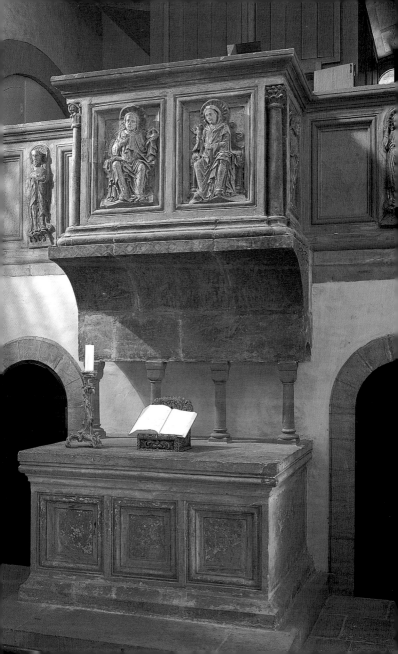

ten Oblaten nach der Messe) aufnahm. Es war früher mit einem Gitter oder einer Tür verschlossen, über der der Schmerzensmann steht.

Wahrscheinlich derselbe Künstler hat den **Grabstein** [8] geschaffen, der im nördlichen Querhaus steht. Das Hochgrab der Stifter befand sich früher in der Mitte der Vierung und hat die ursprüngliche romanische Grabplatte abgelöst. Auf ihm sind der kaiserliche Vogt Volkmar und seine Gemahlin Helena dargestellt. Die Umschrift lautet: »conse-pulti: sut · hic · strenuus · miles – dns · volcmar'de · wildensteyn – et · helea – uxor · eius · fundatores · et · dotatores · hui'· monasteriy · qui · floruert · circa · annos · (…) lll·M·CC · quor'· aie· Requiescat · in · pace.« (Hier sind der tapfere Ritter, Herr Volkmar von Wildenstein und seine Gemahlin Helena, die Gründer und Stifter dieses Klosters, begraben, die geblüht haben etwa (…) Jahre 1200, deren Seelen in Frieden ruhen mögen.)

Im westlichen Bogen des Hauptschiffes ist in einem **Stuckrelief** [9] der segnende Christus zu erkennen. Die Arbeit stammt aus dem 13. Jahrhundert.

Eine bemerkenswerte **Steinmetzarbeit** [10] ist rechts neben der nördlichen Eingangstür zu sehen. Sie wurde im 15. Jahrhundert geschaffen und schildert den Abschied Jesu von seiner Mutter. Im Hintergrund scheint das Antlitz Gottes zu erkennen zu sein, vielleicht ist es aber auch das des verklärten Christus. Eigenartig ist, wie die Frauen, links, ganz dem realistischen Abschied hingegeben sind, während die Männer, rechts, sich der überirdischen Erscheinung zuwenden.

An die Wände des nördlichen Seiten- bzw. Querschiffes sind **Grabsteine** [11] aus dem 16. Jahrhundert versetzt worden, die ursprünglich auch außerhalb der Kirche standen. Das dort ebenfalls befindliche gemalte **Epitaph** aus dem Jahre 1648 mit der Leidensgeschichte Christi erinnert an die verstorbene Familie von der Recke.

Die **Glasmalereien** [12] im südlichen Querschiff sind Stiftungen Goslarer Bürger aus dem 17. Jahrhundert.

Im Westen steht schließlich die im Jahre 1972 erbaute **Orgel** [4], die der berühmte Orgelvirtuose *Helmuth Walcha* eingeweiht hat. Sie ist ein besonders klangvolles Instrument, hat 26 Register, vier freie Setzerkombinationen und ist von der Firma *von Beckerath* aus Hamburg gebaut worden.

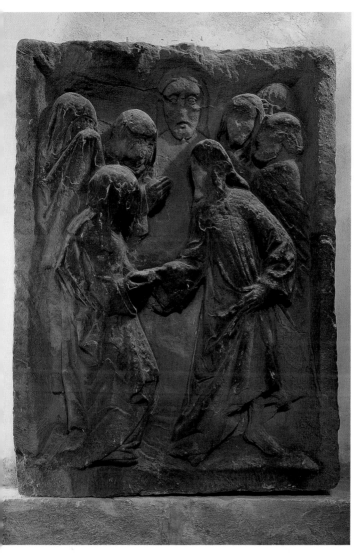

▲ *Steinretabel »Christus nimmt Abschied von seiner Mutter«*

Bewegliches Inventar

Für den Gurtbogen zwischen der Vierung und dem Langhaus wurde im 16. Jahrhundert der **Kruzifixus aus Lindenholz** [13] geschaffen. In seinem Kopf war früher eine Reliquie, die aber leider entfernt wurde. Die drastische Darstellung strebt größten Realismus an. Die Christusfigur hat natürliches Haar und eine ebensolche Dornenkrone. Die stark nuancierte Farbfassung betont die natürliche Wirkung.

In der südlichen Apsis, die von der Gemeinde als Taufkapelle genutzt wird, steht eine **Pietà** [14] aus dem Jahre 1476. Nach der Ablösung fremder Farbe kam die ursprüngliche Bemalung wieder zum Vorschein. Die bewegende Trauer der Mutter ist unverkennbar. In ihrem Kopf befanden sich zwei Reliquien des hl. Andreas, die jetzt am Fuß der Rückseite hinter einer Glasscheibe zu sehen sind.

Etwas älter scheint die **Pietà** [15] aus der nördlichen Apsis zu sein. An ihr erkennbare Brandspuren deuten auf ein diesbezügliches Unglück hin. Die beiden ehemaligen Reliquienbehälter in der Brust der Maria und im Schurz des Christus sind verloren gegangen.

Von dem **Altarkreuz** [16] aus dem Jahre 1719 ist leider die Figur des Johannes bei einem Kirchenraub gestohlen und durch eine nachgeschnitzte ersetzt worden.

Zu den bedeutendsten Kunstwerken des Klosters gehört das im Goslarer Museum aufbewahrte **Goslarer Evangeliar**. Es stammt aus der Blütezeit des Klosters um 1240 und scheint in oder um Goslar angefertigt worden zu sein. »Das Evangeliar kann ohne Übertreibung als die edelste und kultivierteste Handschrift gelten, die im 13. Jahrhundert in Deutschland hergestellt wurde« (R. Kroos). Eine Faksimileausgabe ist im Kirchenraum ausgestellt.

Für die mittelalterlichen Menschen war die Kirche kein Museum, sondern ein Ort des Geborgenseins. Ähnlich wie die Juden, verstanden sie sich dabei nicht als Einzelne, sondern als Gemeinschaft, verbunden mit den Christen der Vergangenheit (Wolke der Zeugen) und der Zukunft. So sollte auch heute der Aufenthalt in der Neuwerkkirche verstanden werden.

Pietà von 1476 in der südlichen Apsis ▶

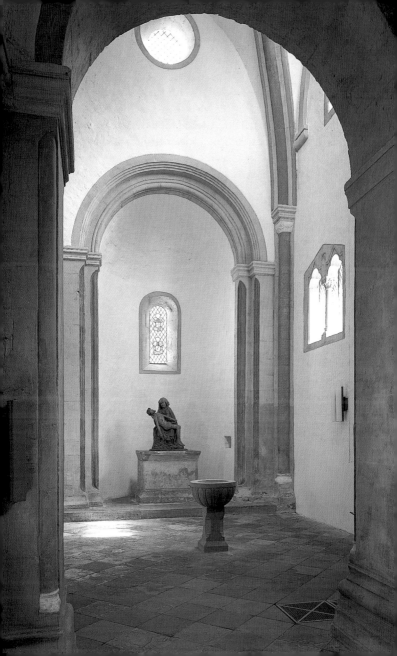

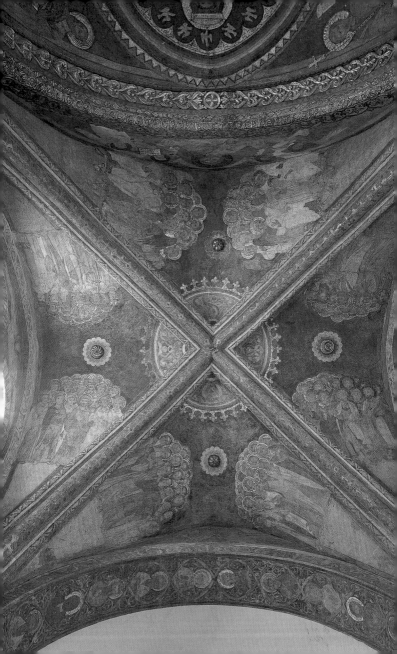

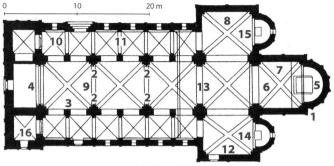

▲ *Grundriss*

Literatur in Auswahl

Georg Dehio: Handbuch der Deutschen Kunstdenkmäler, Bd. Bremen, Niedersachsen, München 1992. – Goslarer Archiv, U.B. – U. Hölscher, Erforschungen zur mittelalterlichen Sakralarchitektur der Stadt Goslar, in: Niederdeutsche Beiträge zur Kunstgeschichte, Bd. III, München/Berlin 1964. – E. Brökelschen, Das Kloster Neuwerk, 1936. – H.-G. Griep, Neuwerk, 1186–1986, Goslar 1986. Das Goslarer Evangeliar, mit Erläuterungen von R. Kroos und F. Steenbock, Graz 1991. – H. Schrade, Die romanische Malerei, ihre Maiestas, Köln 1963.

Neuwerkkirche Goslar

Bundesland Niedersachsen

Evang.-luth. Kirchengemeinde Neuwerk

Rosentorstraße 27, 38640 Goslar

Tel. 05321/228 39 · Fax 05321/319295

E-Mail: neuwerkkirche-goslar@t-online.de oder neuwerk.pfa@lk-bs.de

Informatives aus dem Gemeindeleben finden Sie unter

www.neuwerkkirche-goslar.de

Aufnahmen: Jutta Brüdern, Braunschweig

Druck: F&W Mediencenter, Kienberg

Titelbild: *Die Neuwerkkirche von Südosten* · Rückseite: *Blick in den Chorraum*

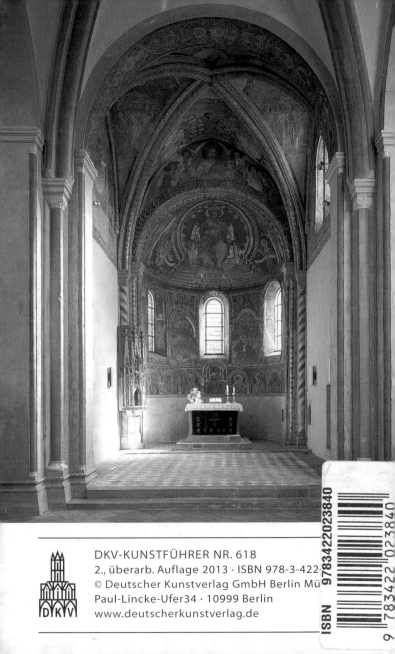

DKV-KUNSTFÜHRER NR. 618
2., überarb. Auflage 2013 · ISBN 978-3-422-
© Deutscher Kunstverlag GmbH Berlin Mü
Paul-Lincke-Ufer34 · 10999 Berlin
www.deutscherkunstverlag.de

ISBN 9783422023840